中国现代工笔画技法丛书

工笔荷花

王玉林◎著

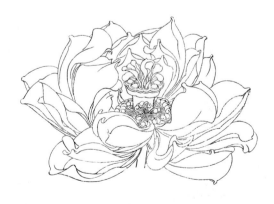

江西美术出版社
全国百佳出版单位

目 录

一、概　述

技　法

　　荷花又名莲花，是中国人十分喜欢的一种观赏植物。其花硕大洁净，其色鲜艳悦目，其叶圆通碧绿，其杆中通外直，花叶交错，俯仰婀娜，令人赏心悦目，故有"君子"之誉。加之中国人对荷花高洁品性的欣赏和对君子之风的道德追求，荷花题材在中国画中的表现难以计数，更在中国绘画史上引发了无数画家的笔墨情缘。

　　在以荷花为主要表现题材的作品中，常常伴有一些太湖石、池塘水草、昆虫等以丰富画面，渲染气氛，因此必须对其有细致的观察和了解。要画好荷花，必须做好观察、写生和搜集素材的工作。

　　写生时，首先要对花、蕊、叶、杆、莲蓬、杂草等做由局部到整体、不同角度及距离的仔细观察，注意了解其自然生长结构，和其在生命的不同阶段以及在风、晴、雨、露时的形态色彩变化，要对其做工整细致的刻画。写生时，要积极主动地组织画面，采取"取、舍、借、变"的方法，即从画面结构需要出发，选择典型部分，舍弃缺乏意趣有碍美感的部分，挪借有益于画面组合构成的部分，改变影响形式美的部分，要引入画面需要的、眼前没有的东西，调动一切元素为繁而不乱、严谨有致的画面构成服务。在写生的同时，还可以拍大量的素材照片，以备创作之需。

　　创作一幅作品首先遇到的是如何构图的问题。构图即经营位置，通过对"位置"的精心推敲布置，最终确立画面的最佳组织结构。它的实质是在有限的空间如何安排物与物、物与空间的关系的问题；是对组成画面的各种元素做灵活调度，解决画面中的宾主、虚实、呼应、藏露、疏密、简繁等空间关系与运动感的问题，从而达到"有布置而实无布置、无布置而实有布置"的最高境界。另外还要注意主题突出、呼应开合；聚散恰当、虚实得宜；曲直有致、气势贯通；均衡稳定、多样统一，力求做到繁而不乱，简而不空。

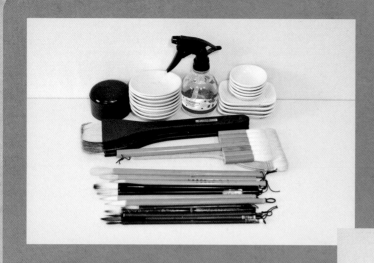

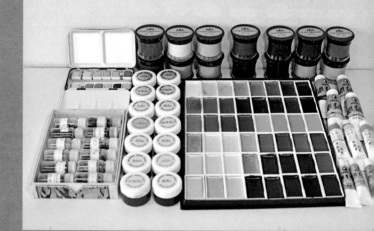

材料和工具

颜料：现今工笔画所能选择的颜料种类很多，大体上可以分为透明色（水色）和不透明色（矿物色）两大类。市场上广为销售的锡管装中国画颜料、水彩颜料、水粉色、丙烯色、天然矿物色、人造矿物色、水干色等，都可以在把握各自不同特性的基础上依需要适当选用。天然矿物色以天然矿石加工而成，色相沉着，性能稳定，均为不透明色。水干色由蛤粉染色而成的矿物色，但色彩鲜明，弥补了矿物色色相的不足。除此之外还有金色、银色、云母、金箔、银箔等可以选用。

本册所使用的颜料主要为传统中国画颜料、日本绘画颜料以及美国固体水彩画颜料，矿物颜料也视需要选用。根据画面的需要和颜料的不同特点综合考虑使用。

纸张：如画淡彩工笔画，选择现成的各种熟宣、熟绢就十分方便。如若画以矿物色为主的重彩工笔，则宜选用韧性和拉力较好的皮纸、高丽纸、厚绢或其他的依托材料为佳。皮纸、高丽纸都是生的，用胶矾水刷几遍即可做熟使用。如果用色较厚，勾线后要托一层纸再裱板制作更加保险。

工具：各种勾线笔，大、中、小白云染色笔，以及白瓷调色盘、板刷、喷壶等。

二、用笔技巧

花瓣用笔宜轻柔细劲,
流畅而有节奏.注意转折
时线的变化.

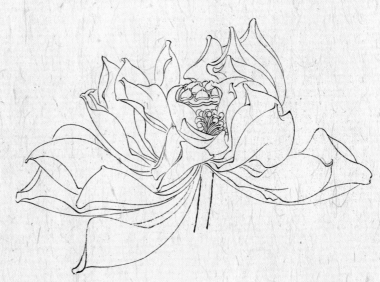

用笔用线要根据形和
质感的不同而变化.方能
丰富耐看.

莲蓬用笔多波折顿挫
变化.以苍劲的线表现
干枯的感觉.

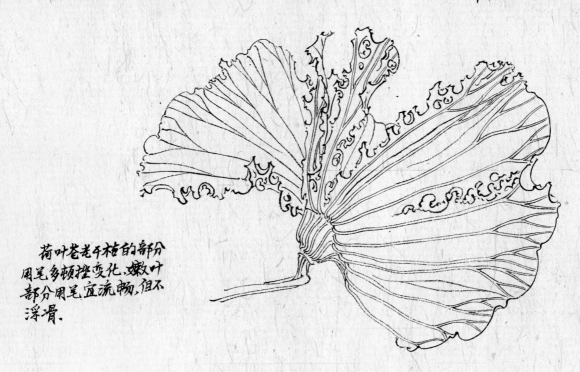

荷叶苍老干枯的部分
用笔多顿挫变化.嫩叶
部分用笔宜流畅,但不
浮滑.

三、姿态结构

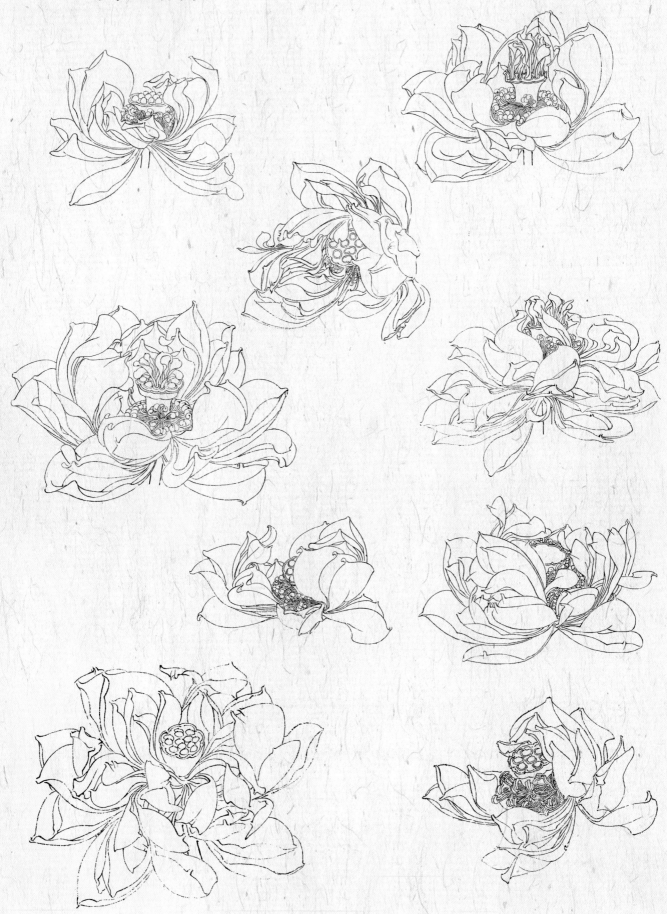

四、设色技巧

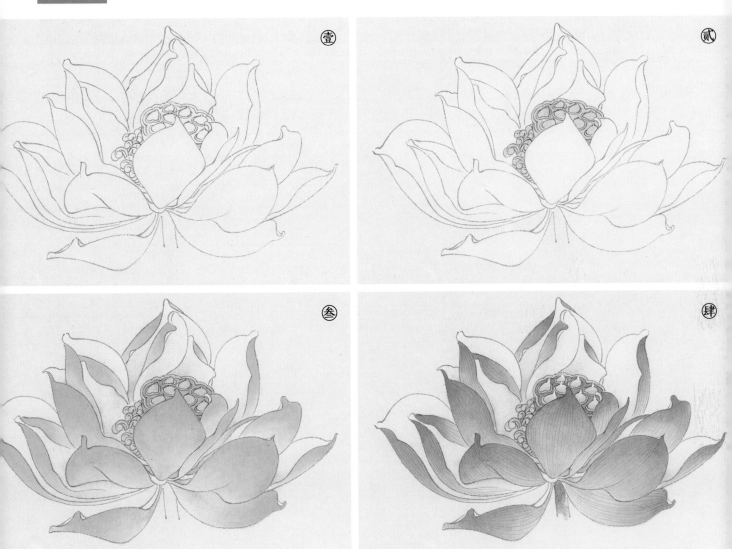

壹 勾花瓣时，线的用墨要淡一点，线要柔韧而富于变化。

贰 花瓣涂白粉，用藤黄加墨平涂莲蓬，用藤黄加赭石涂花蕊。

叁 用藤黄略加淡墨染出花瓣的层次，用曙红染花瓣背面。用藤黄加淡墨染出莲蓬，用藤黄加曙红
染花蕊。

肆 用曙红加胭脂染瓣尖，然后用曙红勾出瓣脉。用白粉提染莲子和花蕊。

白 莲

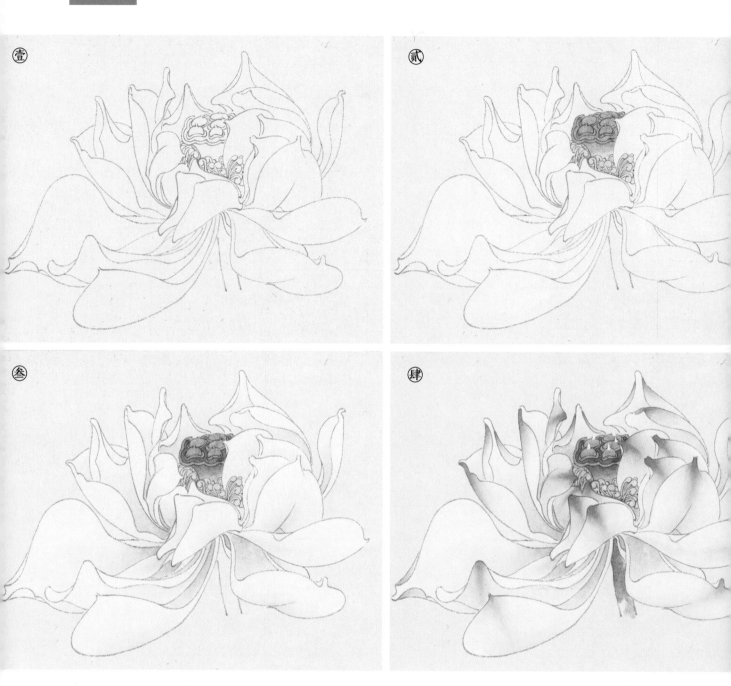

壹 勾花瓣时用墨要淡，线条要柔软而又富有弹性。

贰 花瓣平涂白粉，莲蓬用墨加藤黄平涂。

叁 用藤黄加赭石、淡墨染出花瓣层次，再用白粉提染瓣尖。用墨加藤黄染出莲蓬层次。用藤黄加
曙红染花蕊。

肆 用淡曙红染花瓣瓣尖，面积略大，然后用曙红加胭脂染瓣尖，面积略小。用白粉提染莲子和花蕊。

荷叶正面

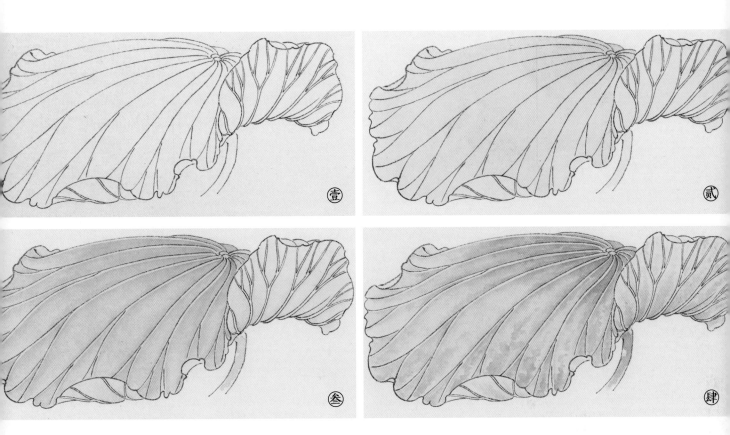

壹 用较浓的墨勾荷叶，用线要柔韧而苍劲，富于变化。

贰 用浅石青加赭石平涂荷叶背面，用三绿加少许淡赭石和淡墨平涂叶的正面。

叁 用三绿加淡墨染出荷叶正面的叶脉，用浅石青加淡墨染出叶背面的叶脉。

肆 用三绿加淡墨点染叶面，不要染均匀。最后用赭石加淡墨点染出枯斑。用浅石青加淡墨点染叶的背面。

荷叶背面

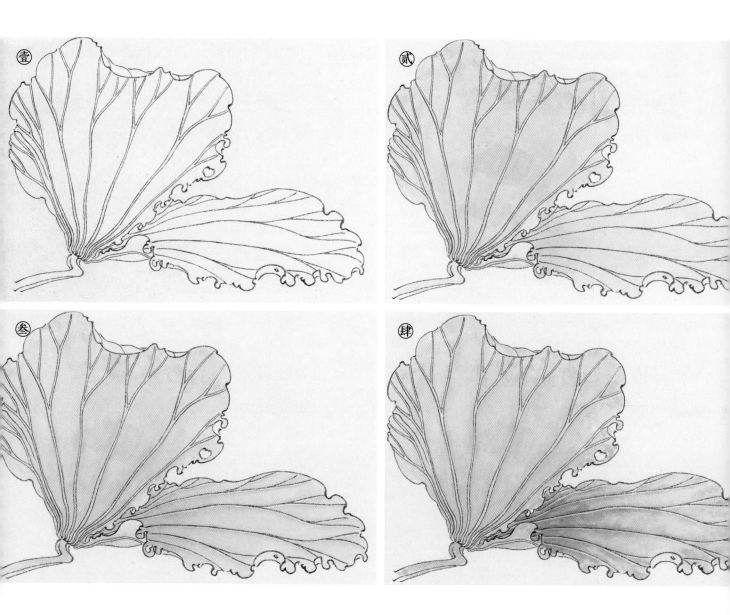

壹 用较浓的墨勾荷叶，用线要柔韧而苍劲，残破部分用线要顿挫而多变。

贰 用三绿加白粉平涂荷叶背面，用浅石青加少许淡赭石平涂叶的正面。

叁 用三绿染叶背面，用浅石青加淡墨染出叶正面的叶脉。

肆 用浅石青加淡墨点染叶面，不要染均匀。最后用赭石加淡墨点染出枯斑。

五、具体范例

迷醉水芙蓉

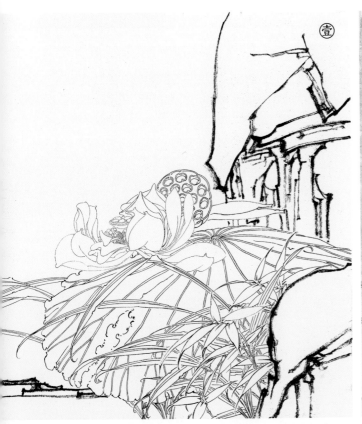

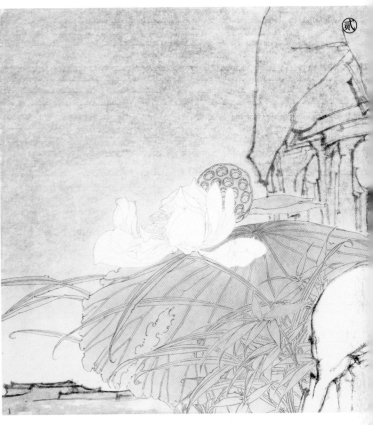

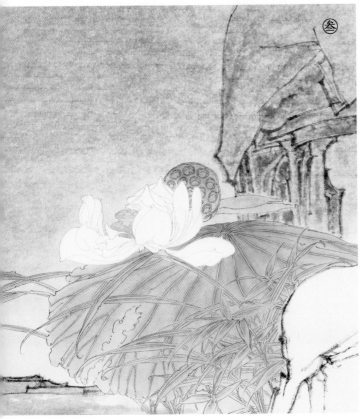

壹 根据构思，用较浓的墨线勾出荷叶、杂草和竹叶。勾石头时用笔要有书意，要苍劲而富于变化。用较淡的墨勾出荷花。

贰 用较淡的墨从熟宣的背面刷出渐变效果，石头用较浓的墨从熟宣背面平涂。从正面看有一种淡淡的颜料无法染出的蓝灰色效果。用三绿加淡墨大面积地涂染荷叶、竹草和莲蓬，给画面铺出大色调。

叁 用白粉平涂花头。用三绿加墨染出荷叶的叶脉。用淡墨染竹叶和杂草，用淡墨染石头时要见笔触。花头中的莲蓬用藤黄加朱砂平涂。

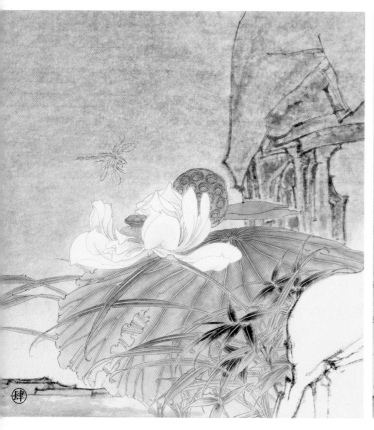

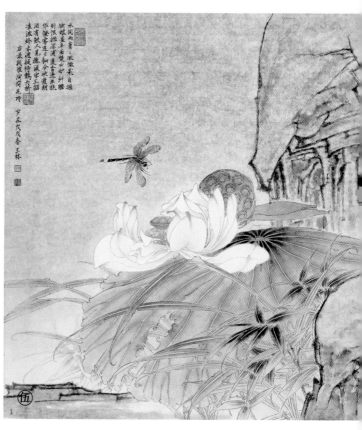

肆 花头用藤黄加赭石加三绿分染出层次关系，再用白粉提染出花瓣，然后用淡墨染莲蓬。继续用三绿加墨染荷叶的叶脉，用墨染竹叶、杂草和石头，追求层次的丰富变化。用墨勾出蜻蜓。

伍 用藤黄加淡墨染蜻蜓的翅膀，用墨染出蜻蜓的身体结构，然后用淡墨勾出蜻蜓的翅脉。用曙红加胭脂和淡三青染出花瓣的瓣尖，注意不要一视同仁，要有变化。用藤黄加曙红染出花蕊的变化。右下角的石头不太协调，在其熟宣背后涂墨，正面再用淡墨染出结构，注意留出笔触。用钛白提染出荷花的花蕊。用赭石点染荷叶和莲蓬，以求色彩变化。最后根据画面效果做局部微调，然后题款盖章，作品完成。

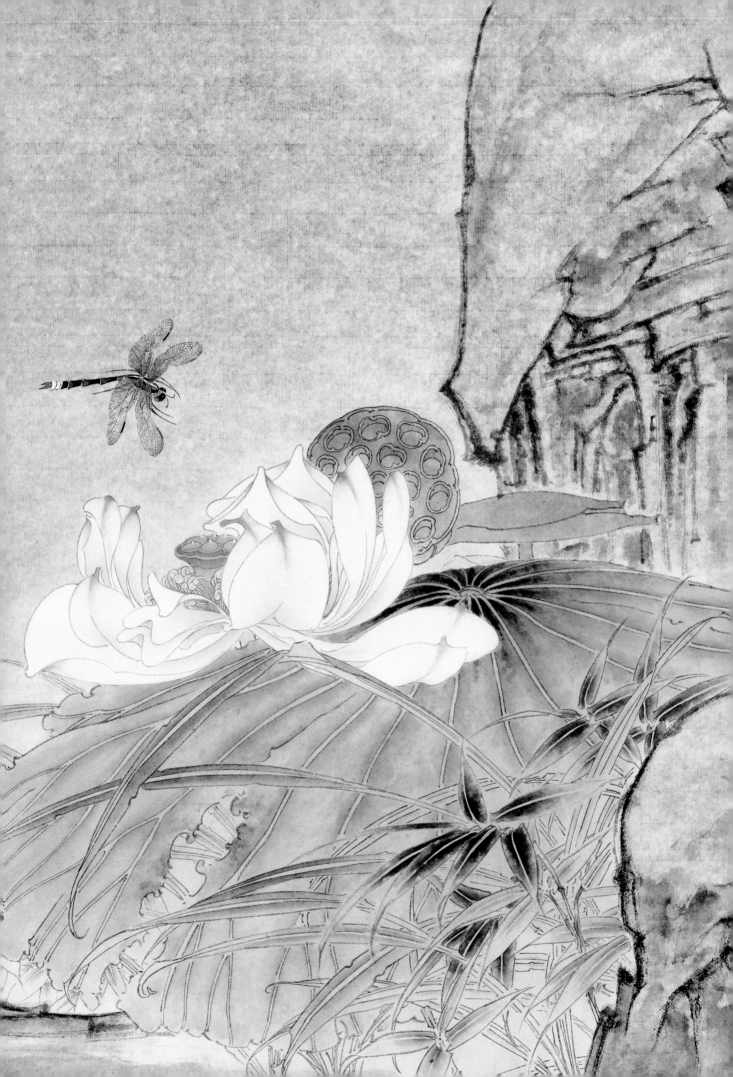

最爱碧塘水

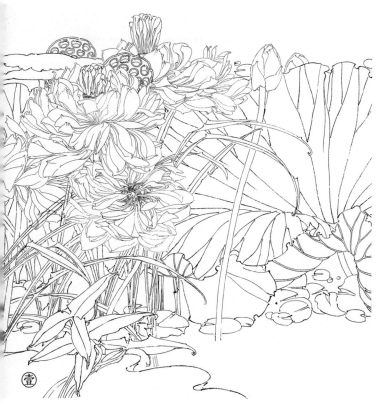

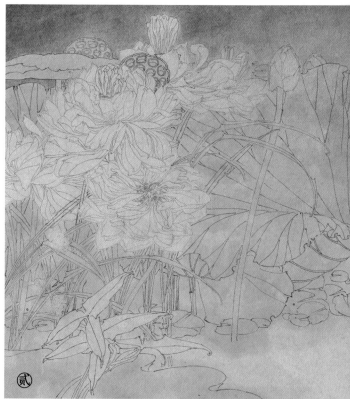

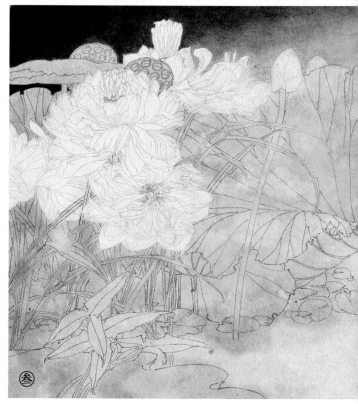

壹 根据构思，用较浓的墨线勾出荷叶、莲蓬和杂草，用较淡的墨勾出荷花。注意用笔的顿挫变化、线条间的松紧衔接。

贰 用比较淡的赭石略加藤黄和胭脂，松散随意地泼洒画面，不要平涂，要有变化。

叁 用花青略加墨平涂背景，为涂粗颗粒石青打底，注意右边的渐变。这样做两三遍，达到效果为止。荷叶部分用三绿加花青泼洒画面，要有变化，但花头部分不要有过多的颜色进入。用钛白平涂花头。

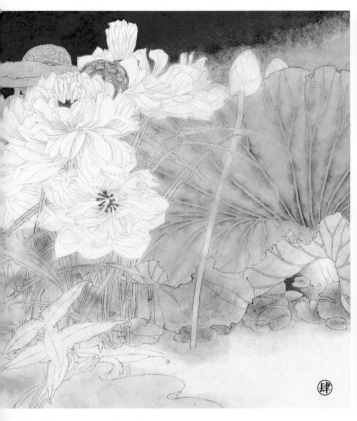

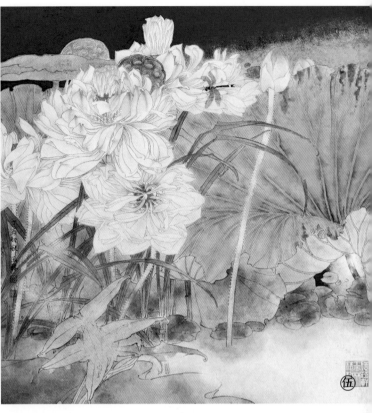

肆 背景用粗颗粒头青加明胶平涂，不要太浓，多遍薄涂。花用藤黄加淡胭脂和墨分染出层次。荷叶用花青分染出筋脉，不要染均匀，要有斑驳的变化。

伍 继续薄涂石青，达到效果为止。花瓣先用钛白提染出层次，然后用曙红加胭脂分多次染出瓣尖的红晕，注意要有变化，不要一成不变。花瓣染好后勾出蜻蜓，用藤黄加曙红染蜻蜓的翅膀。用石黄染莲蓬和水面，再用石黄加赭石点染荷叶的枯斑。用淡墨染草叶。蜻蜓勾出翅脉，用墨和白粉染出蜻蜓的身体。用钛白点出荷花的花蕊，用淡墨染出莲蓬的关系。用白色勾出荷杆的杆刺。最后观察画面效果，做局部微调后题款盖章，作品完成。

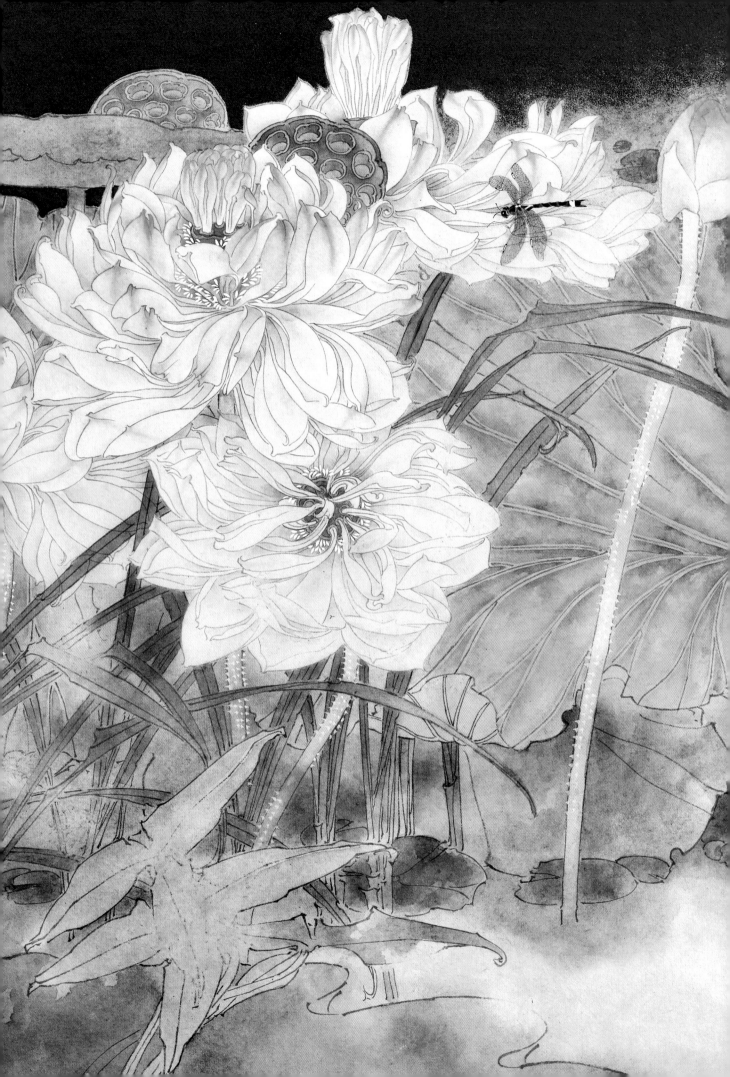

天高云亦淡

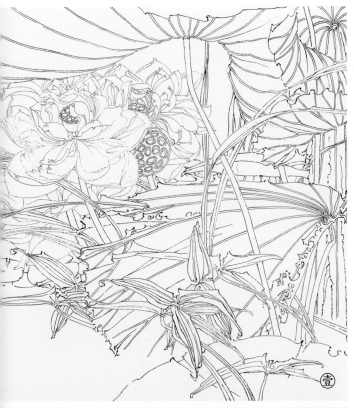

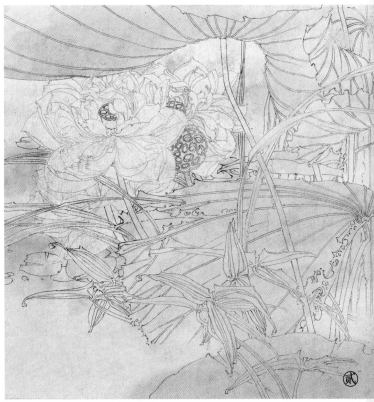

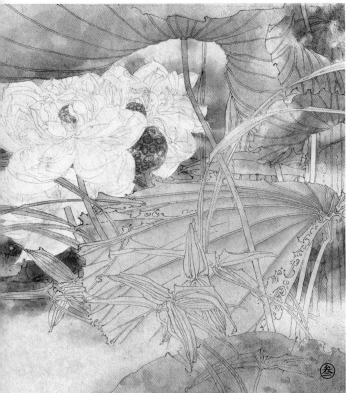

壹 根据构思，用较浓的墨线勾出荷叶、莲蓬和杂草，用较淡的墨勾出荷花。注意用笔的顿挫变化、线条间的松紧衔接。

贰 用比较淡的三青加花青根据立意涂出荷叶、莲蓬和背景，不要平涂，要有变化。

叁 用三青加花青铺出荷叶的正反关系，正面花青多一点，较沉着，背面石青多一点，较艳。用二青染荷叶，要有变化，不要为轮廓所限。给花头涂白粉。用淡墨染莲蓬和浮萍。

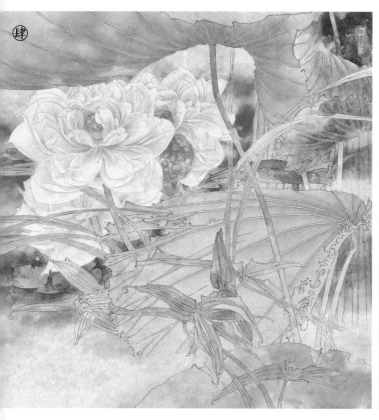

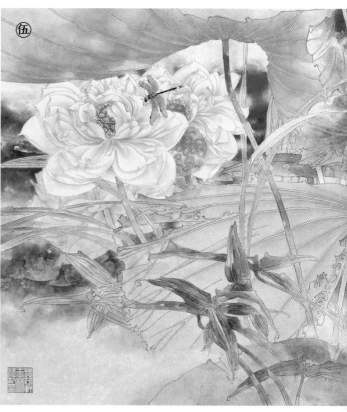

肆 花头用藤黄加胭脂、赭石分染出层次关系，再用白粉提染出花瓣。用三青染出荷叶背面的叶脉，用三青加花青染荷叶的正面和慈姑，要注意变化，不要为形所限。用淡赭石丰富画面。用三青加酞青蓝染背景，要艳而沉着。

伍 用曙红加胭脂分多次染出花瓣瓣尖的红晕，注意要有变化，不要一视同仁。花瓣染好后勾出蜻蜓，用曙红加藤黄染蜻蜓的翅膀。用藤黄加花青加淡墨染画中莲蓬，用藤黄加胭脂加淡墨染莲蓬周围，为点花蕊铺底。继续用三青加花青和墨染莲蓬，用三绿点染浮萍，用赭石丰富画面，注意变化。蜻蜓勾出翅脉，用墨和白粉染出蜻蜓的身体。用钛白点出荷花的花蕊，用淡墨染出莲蓬的色彩结构关系。再观察画面效果，做局部微调后题款盖章，作品完成。

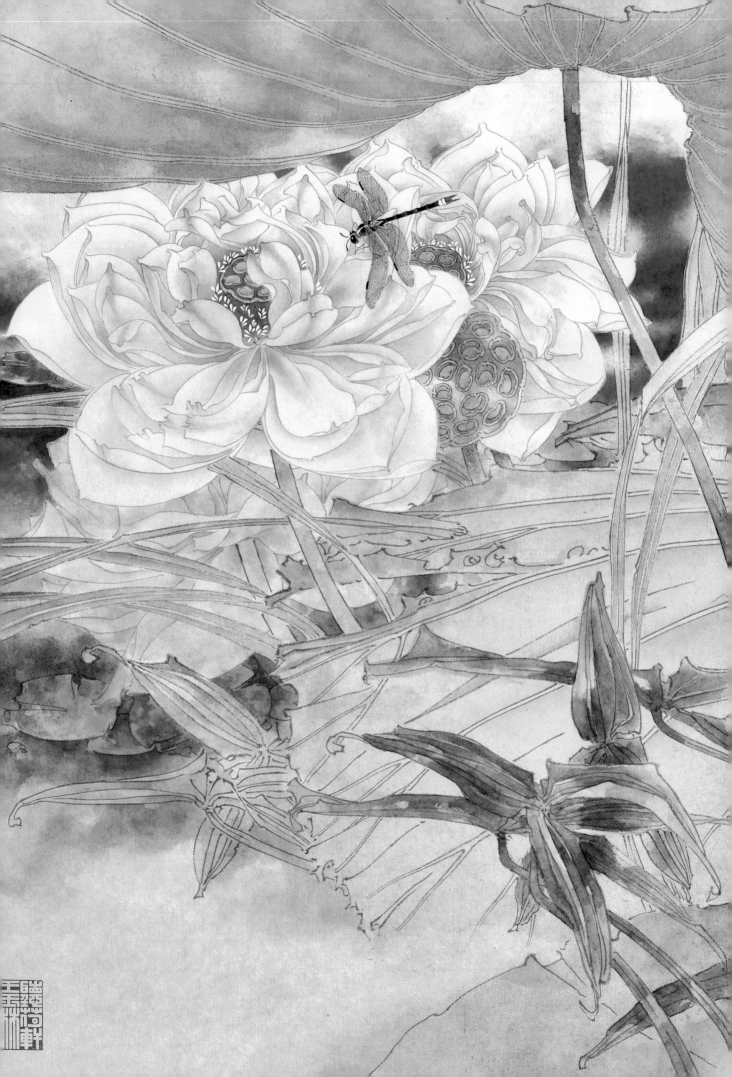

金塘花开

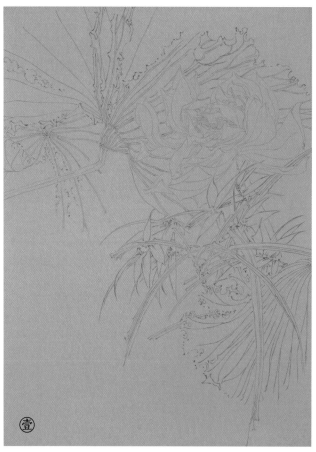

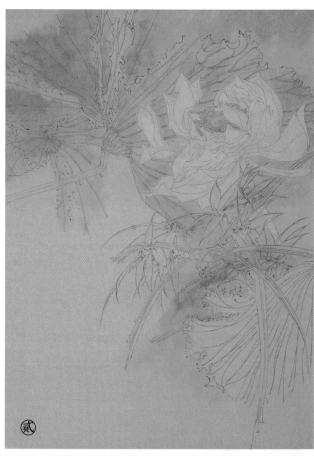

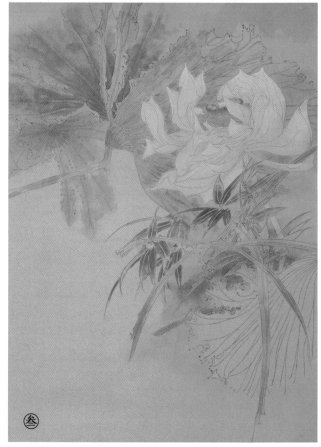

壹 根据构思，用较浓的墨线勾出荷叶、杂草和竹叶。用较淡的墨勾出荷花。

贰 用淡墨松散地铺出大的关系，不要拘泥于轮廓。在花瓣上平涂白粉。

叁 用淡墨染出荷叶、杂草、竹叶的层次和关系，用白粉提染花瓣。用淡墨染莲蓬。

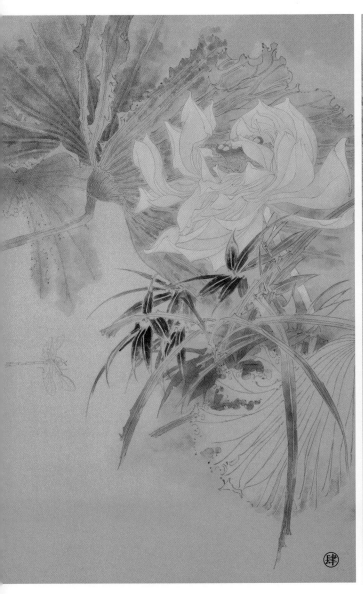

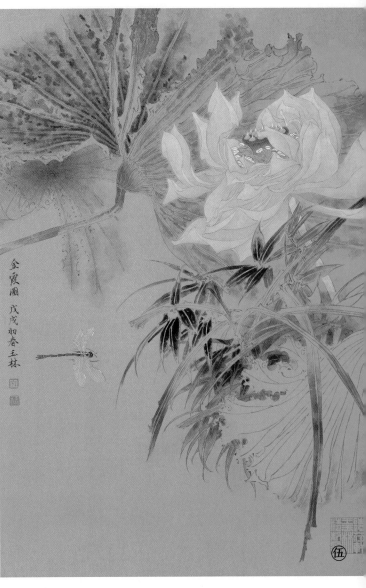

肆 用白粉提染花瓣和莲子。花蕊用白粉勾填。用墨点染竹叶、荷叶叶脉，笔法要丰富。用中墨勾出蜻蜓。

伍 继续用白粉丰富花瓣，用较浓的白粉填花蕊。蜻蜓翅膀平涂淡白粉，用墨染出蜻蜓的身体结构。继续用墨丰富画面的关系。用淡墨勾出蜻蜓的翅脉，用白粉继续丰富蜻蜓的效果。最后根据画面效果，做局部微调，然后题款盖章，作品完成。

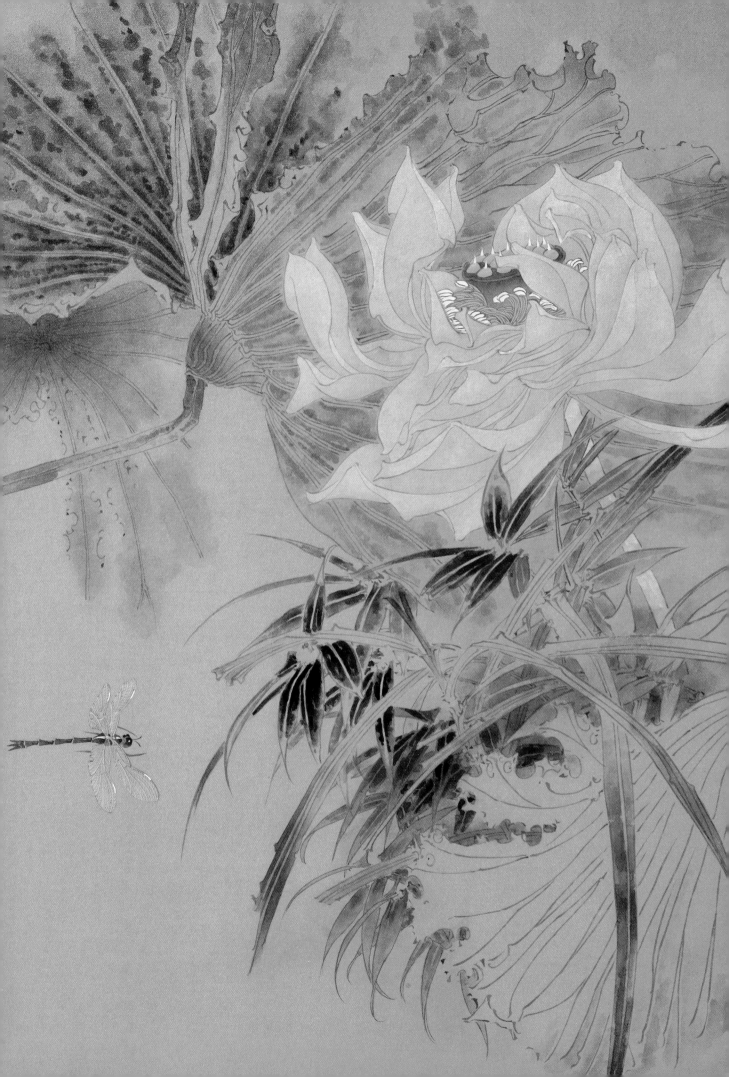

雨过风轻轻

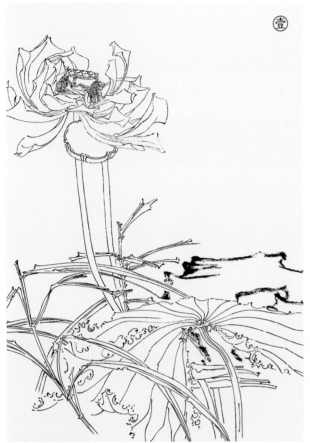

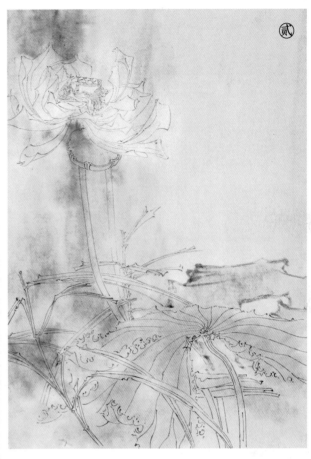

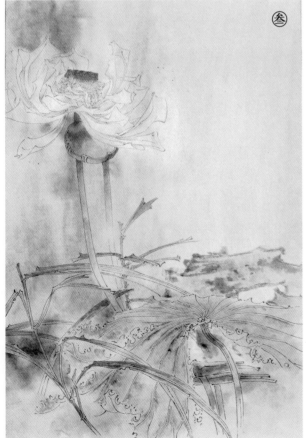

壹 根据构思，用较浓的墨线勾出荷叶、杂草。勾石头时用笔要有书法笔意，要苍劲而富于变化。用较淡的墨勾出荷花。

贰 用淡墨加三绿刷出雨意朦胧的效果，用石绿加淡墨随意松散地铺到荷叶上，可以超出荷叶。然后在花瓣上平涂白粉。给石头背面涂些墨。

叁 用藤黄加赭石和淡墨染出花瓣的层次，用三绿加淡墨染出莲蓬的大关系。草叶用墨染。荷叶用淡墨加石绿花青染出叶脉。石头用淡墨点染。

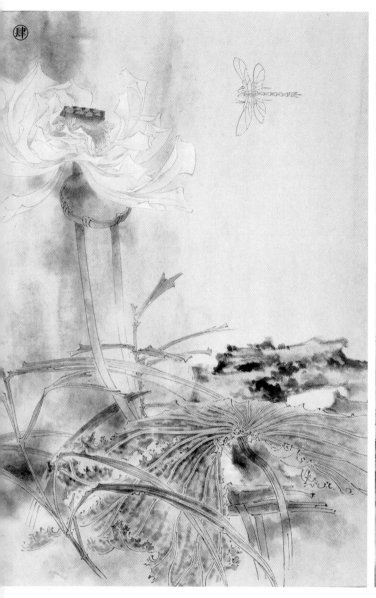

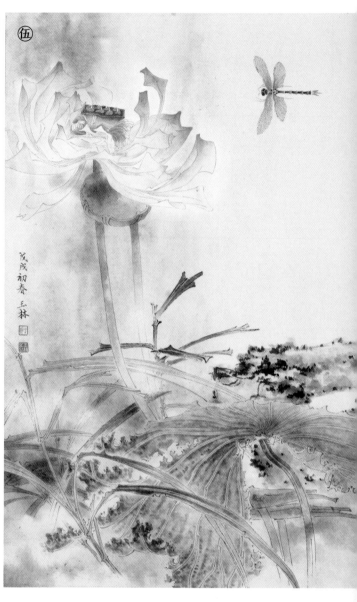

肆　给花瓣提染白粉。用淡墨加石绿染出关系。花蕊用藤黄加赭石染。继续用淡墨加石绿染荷叶的叶脉，用墨点染出石头丰富的关系，用中墨勾出蜻蜓。

伍　用曙红加胭脂和淡花青染出花瓣的瓣尖，注意要有变化。用藤黄加曙红染出花蕊的变化。继续用墨丰富草叶的关系。用藤黄加淡墨染蜻蜓的翅膀，用墨染出蜻蜓的身体结构。用白粉提染出荷花的花蕊。用较浓的墨给石头点苔点。用赭石勾出蜻蜓的翅脉，画完蜻蜓。最后根据画面效果，做局部微调，然后题款盖章，作品完成。

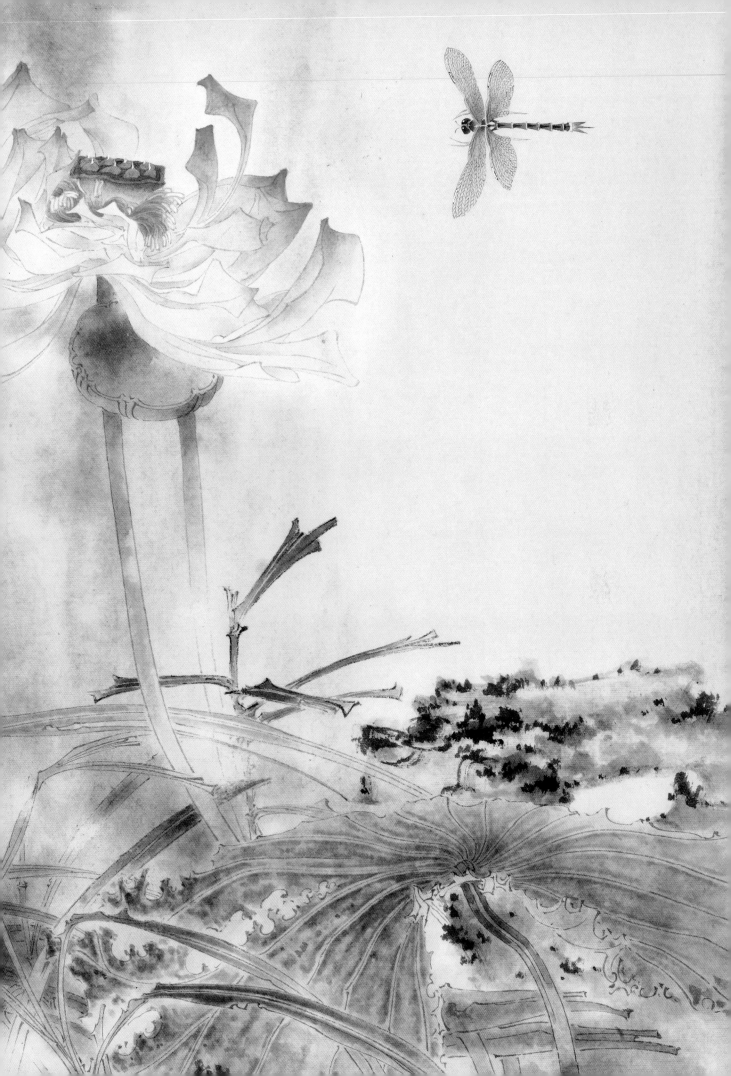

浓夏觅清凉

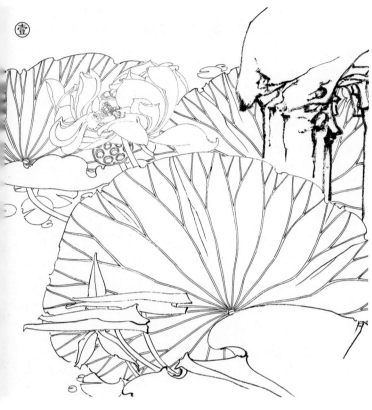

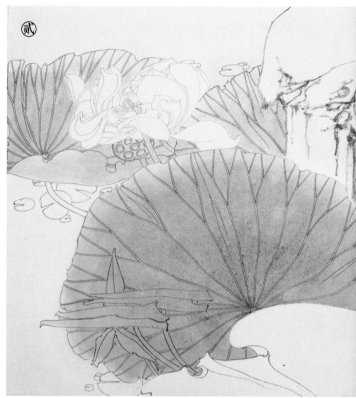

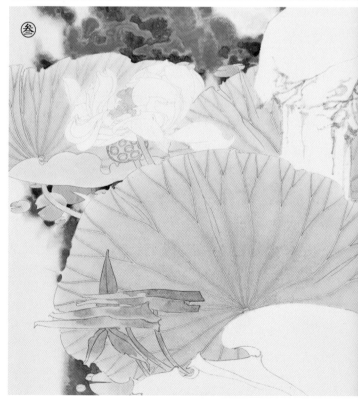

壹 根据构思，用较浓的墨线勾出荷叶、莲蓬和石头，用较淡的墨勾出荷花。注意用笔的顿挫变化，石头的线条要苍劲有力。

贰 用三绿加淡墨大面积地涂荷叶，要有深浅变化。

叁 用二绿加藤黄加淡墨调出墨绿底色，趁湿用三青加花青撞色产生有意味的背景。用花青加淡墨分染出荷叶叶脉和荷花卷叶。用朱砂加淡墨涂花头莲蓬，用藤黄涂花蕊，花瓣用淡白粉平涂。用三绿涂浮萍。

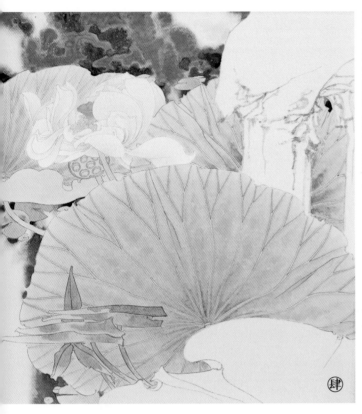

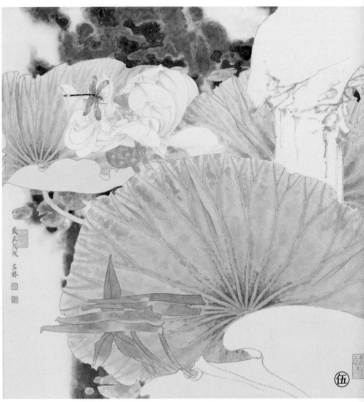

肆 花头用藤黄加胭脂、赭石分染出层次关系，再用白粉提染出花瓣。荷叶用石绿加花青染出叶脐周围深浅变化，再用三绿丰富叶面。用朱砂加淡墨染花中的莲蓬。用赭石加藤黄染浮萍。

伍 花瓣用曙红加胭脂分多次染出瓣尖的红晕，注意要有变化，不要一视同仁。花瓣染好后勾出蜻蜓，不要勾翅脉，用曙红加藤黄染蜻蜓的翅膀。用藤黄加胭脂染出花蕊的层次关系，用淡墨染花头下面的莲蓬，用赭石丰富画面，注意变化。勾出蜻蜓翅脉，用墨和白粉染出蜻蜓的身体。用钛白提染出荷花的花蕊。根据画面效果，做局部微调，丰富画面色彩后题款盖章，作品完成。

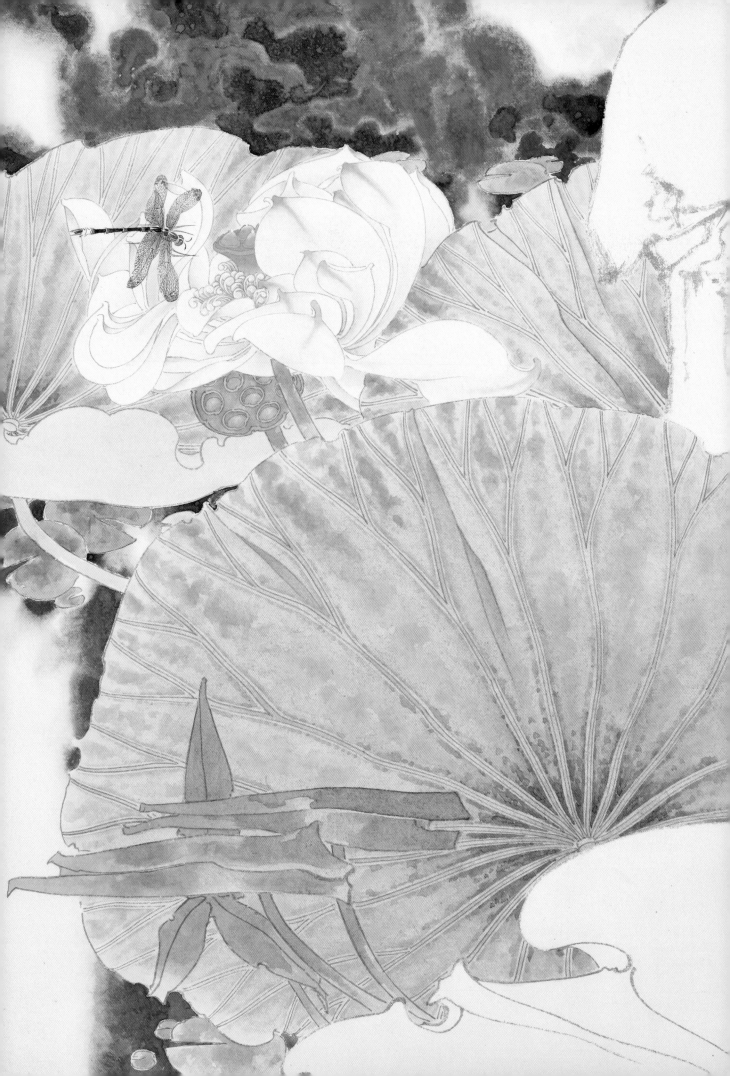

六、作品欣赏

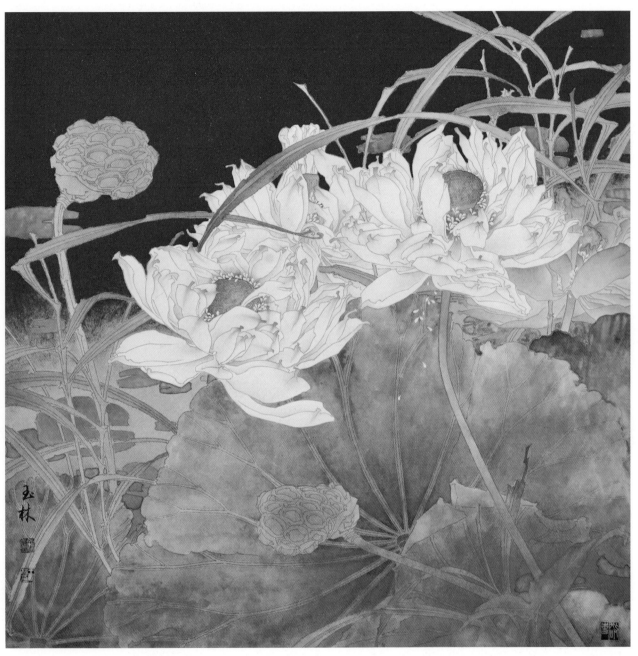

碧水深蓝
63 cm×63 cm

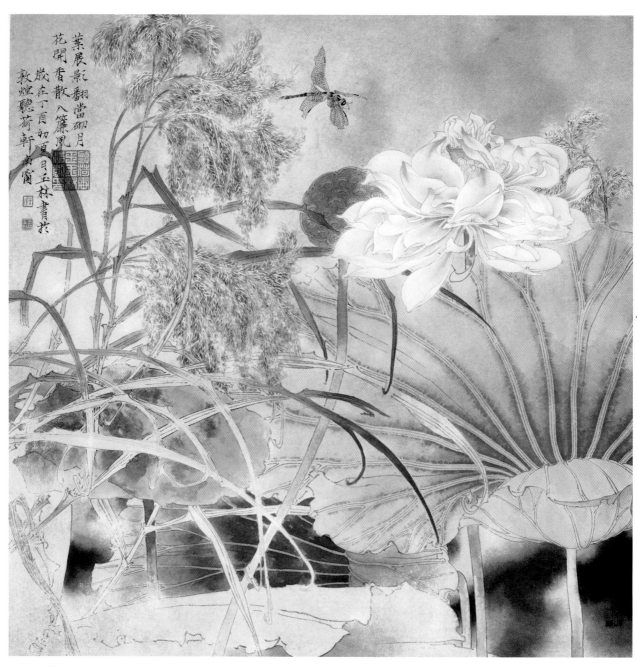

花开香散入帘风
63 cm × 63 cm

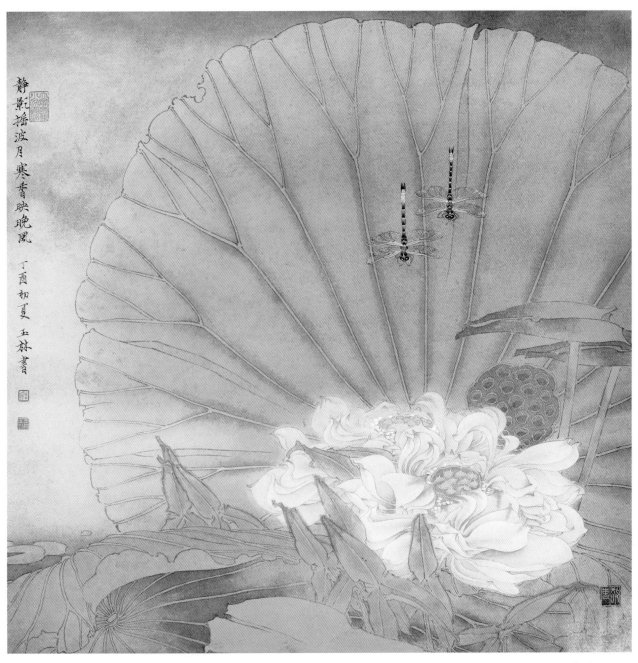

寒香映晚风
63 cm×63 cm

塘深月光寒
63 cm×63 cm

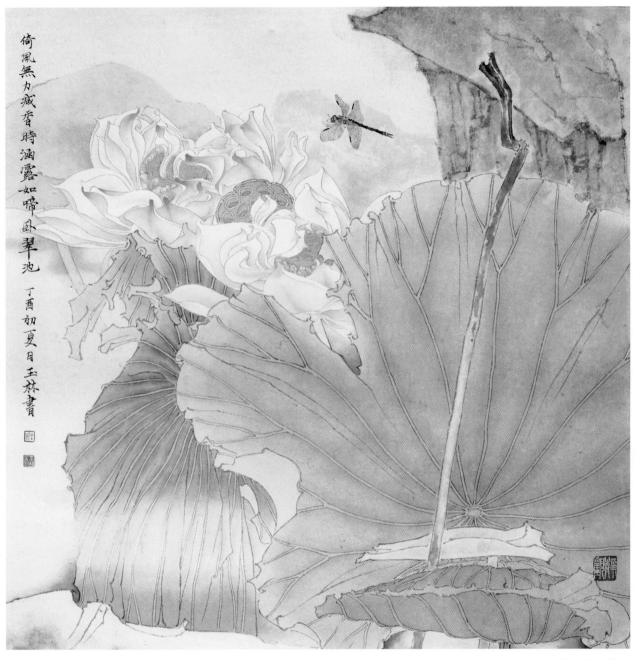

涵露如啼卧翠池
63 cm × 63 cm

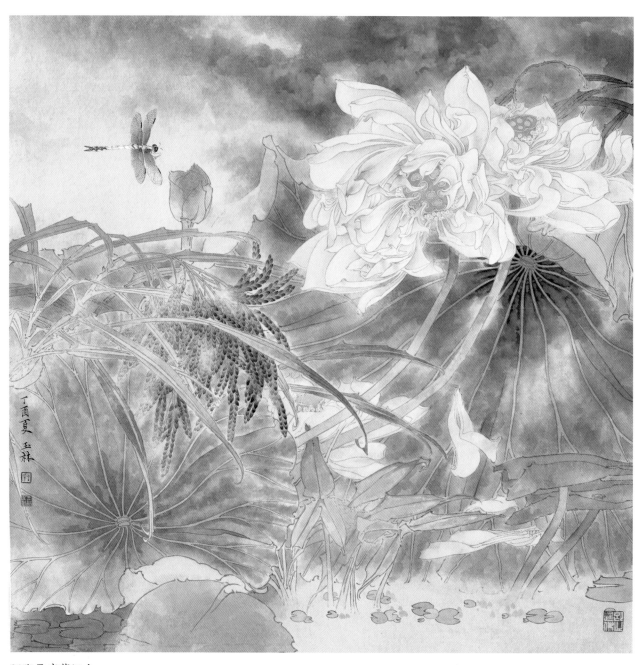

胭脂雪瘦薰沉水
63 cm×63 cm

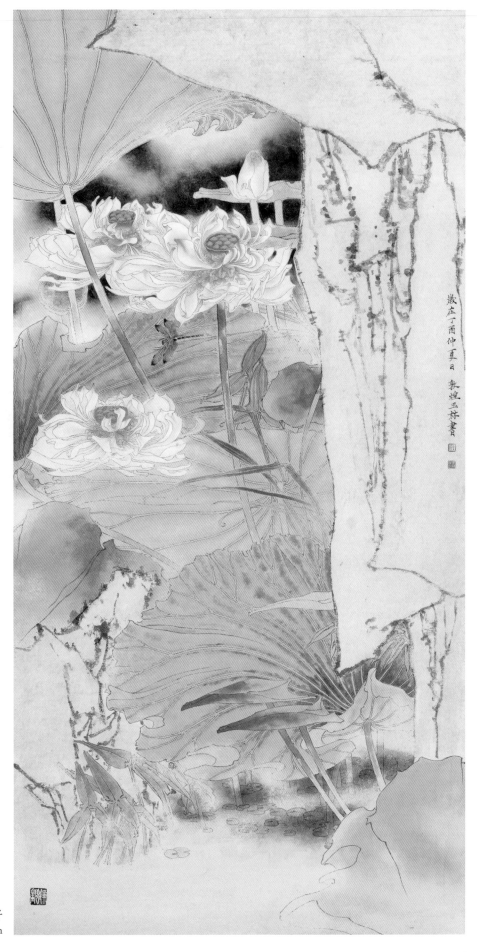

晴日花开好
131.5 cm×66 cm

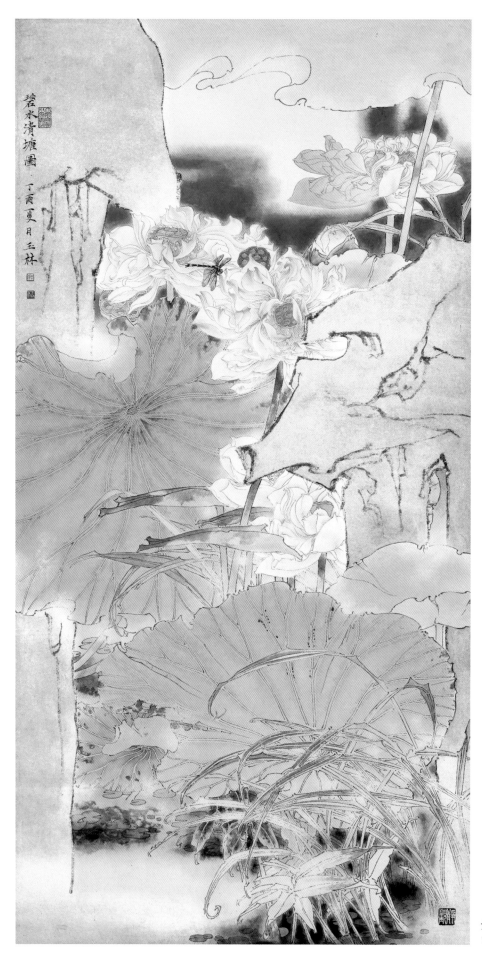

娇容映清塘
131.5 cm×66 cm

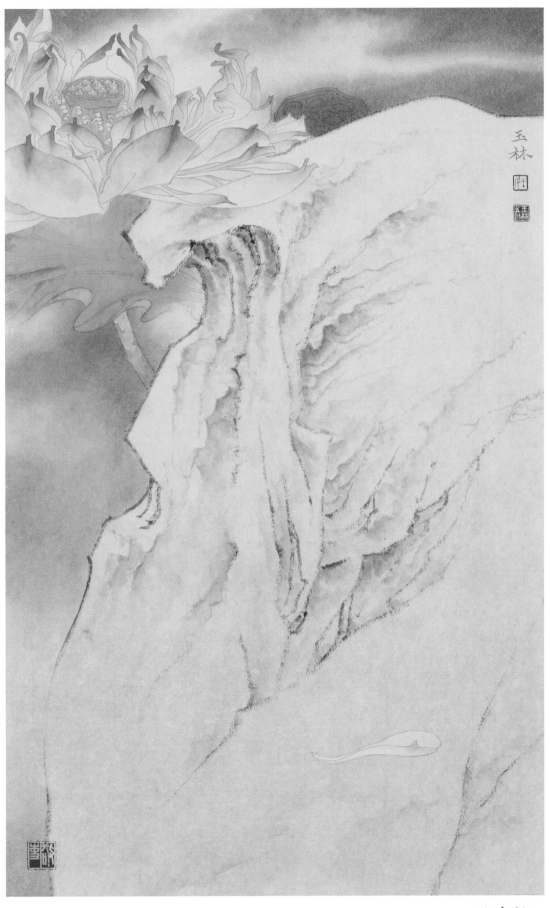

心经系列之一
60.5 cm×38 cm

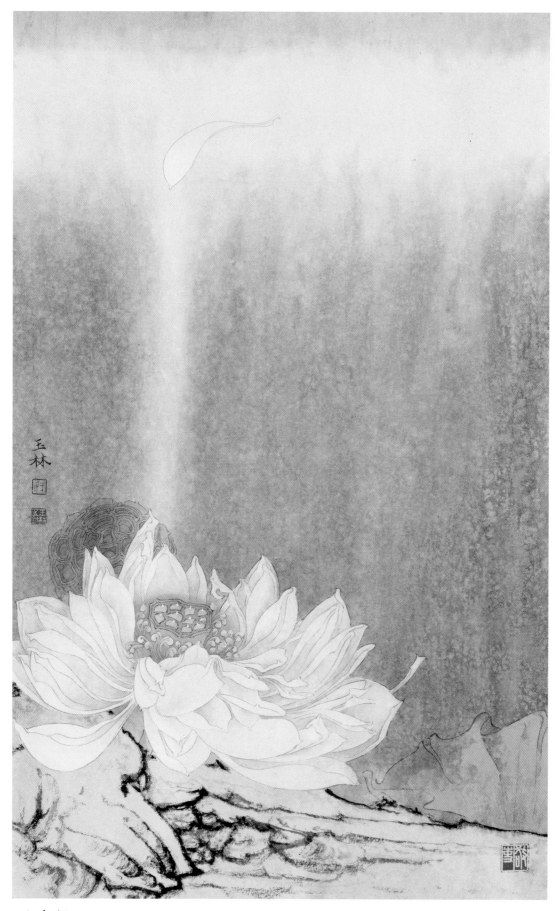

心经系列之二
60.5 cm×38 cm

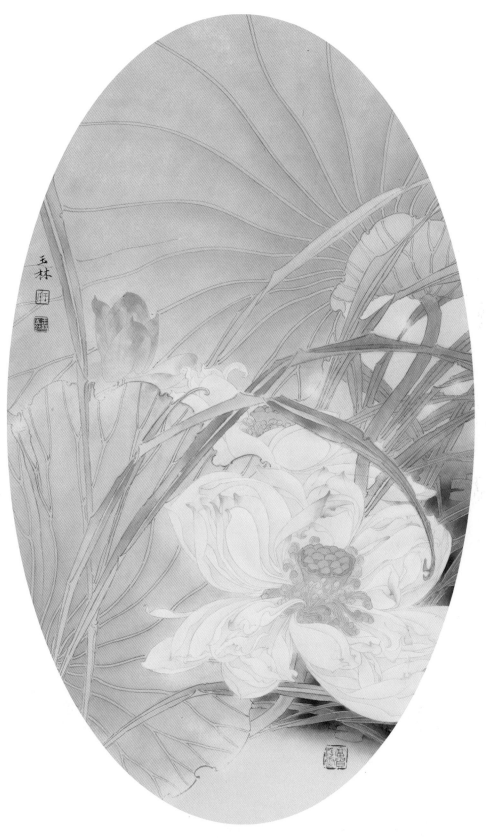

清塘曲之一
60 cm×35.5 cm

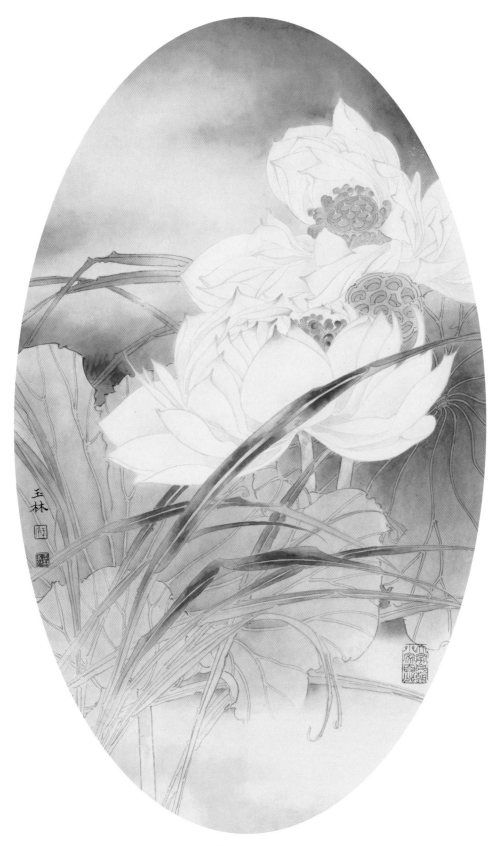

清塘曲之二
60 cm×35.5 cm

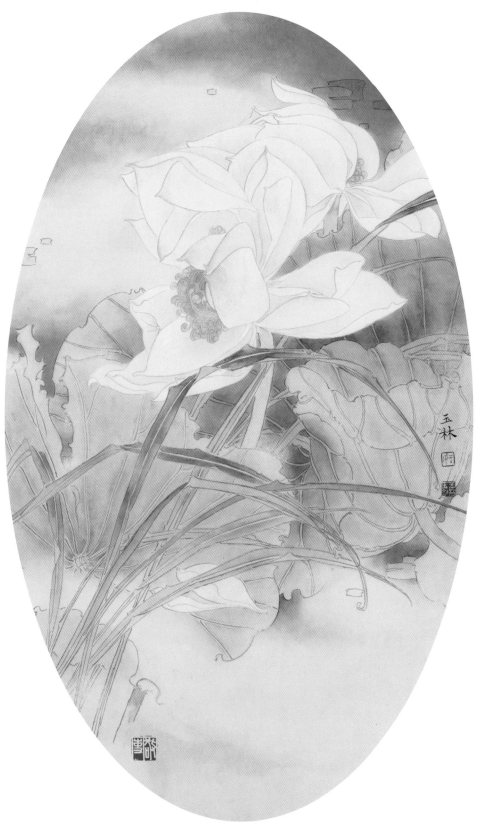

清塘曲之三
60 cm×35.5 cm

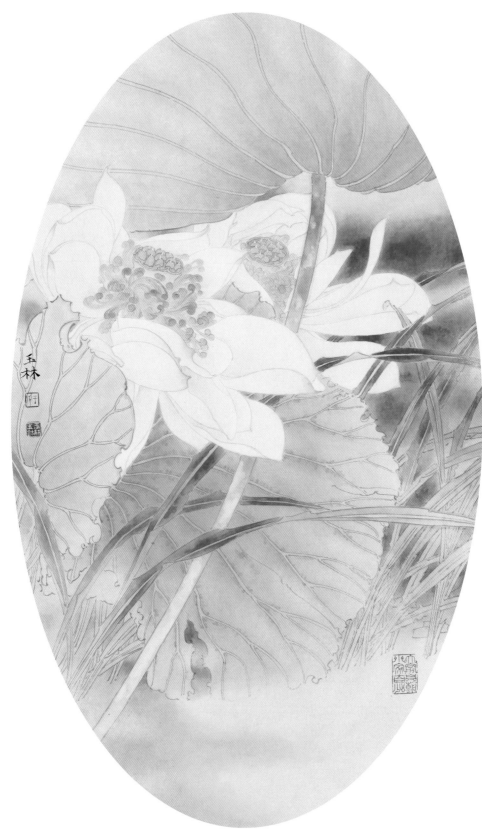

清塘曲之四
60 cm×35.5 cm

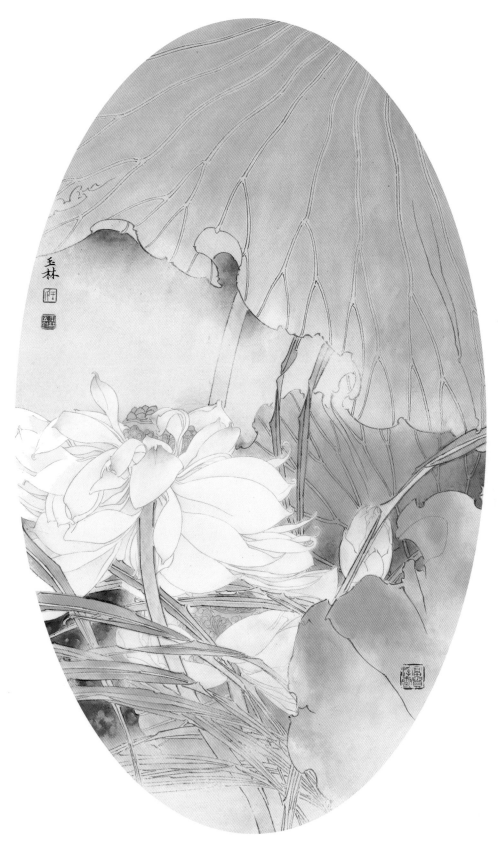

清塘曲之五
60 cm × 35.5 cm

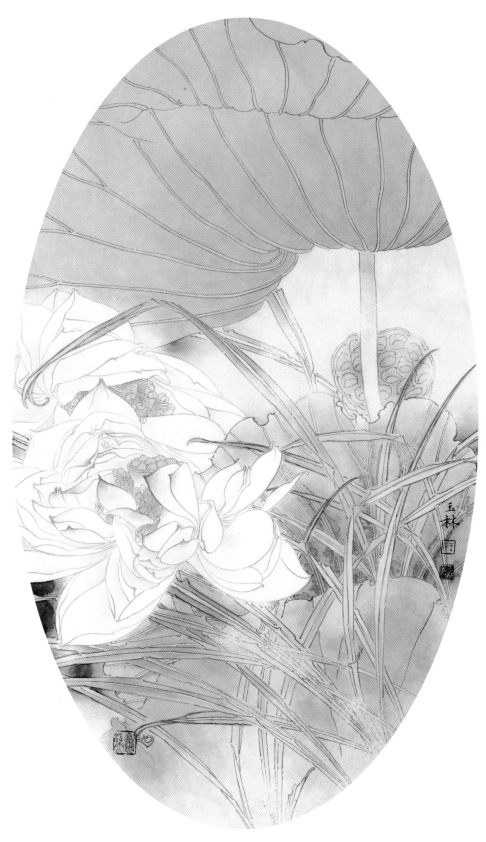

清塘曲之六
60 cm×35.5 cm

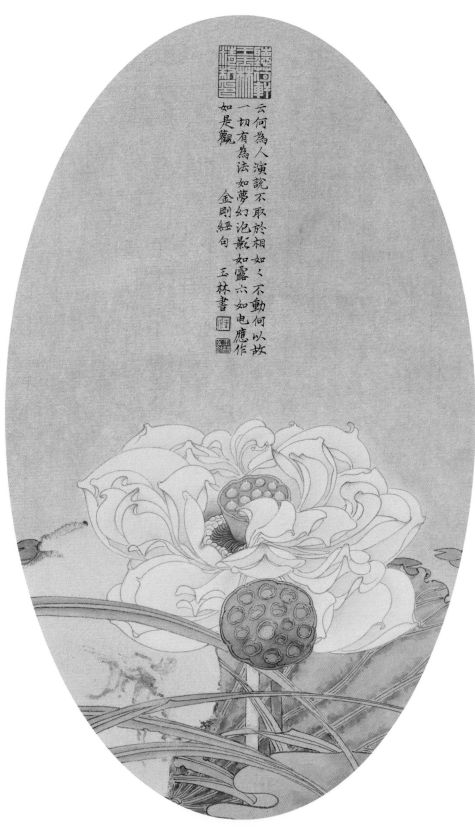

金刚经画意之一

60 cm × 35.5 cm

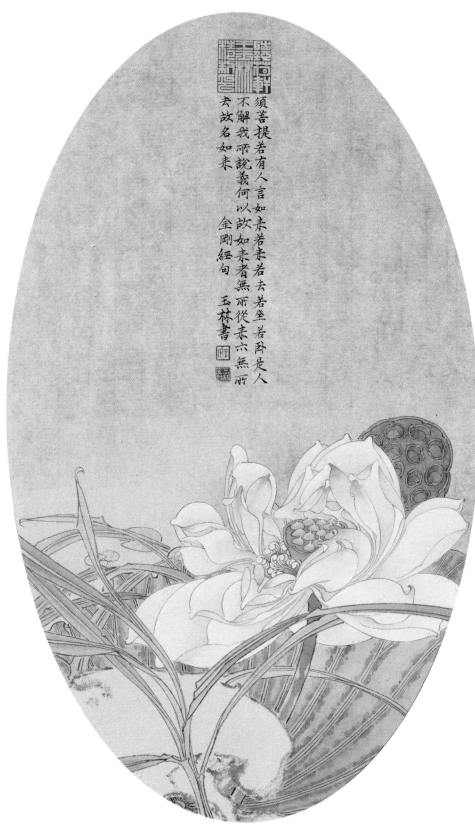

须菩提若有人言如来若来若去若坐若卧是人不解我所说义何以故如来者无所从来亦无所去故名如来 金刚经句 玉林书

金刚经画意之二
60 cm×35.5 cm

七、同步白描线稿

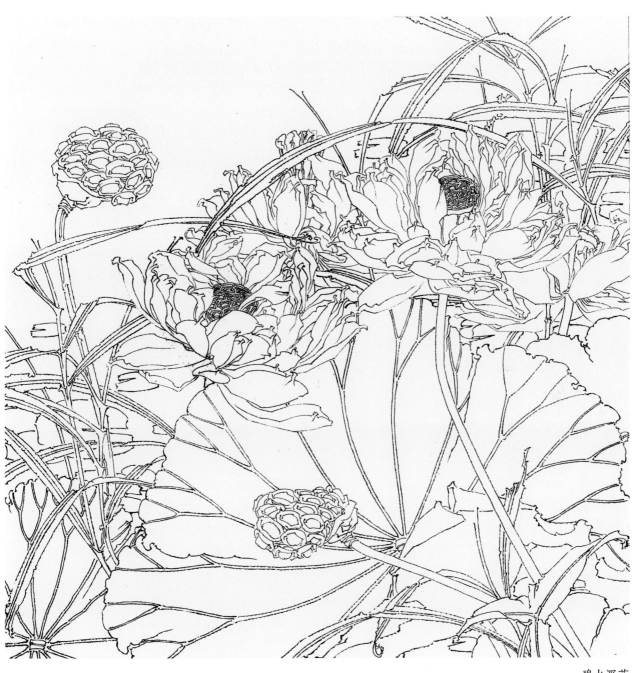

碧水深蓝

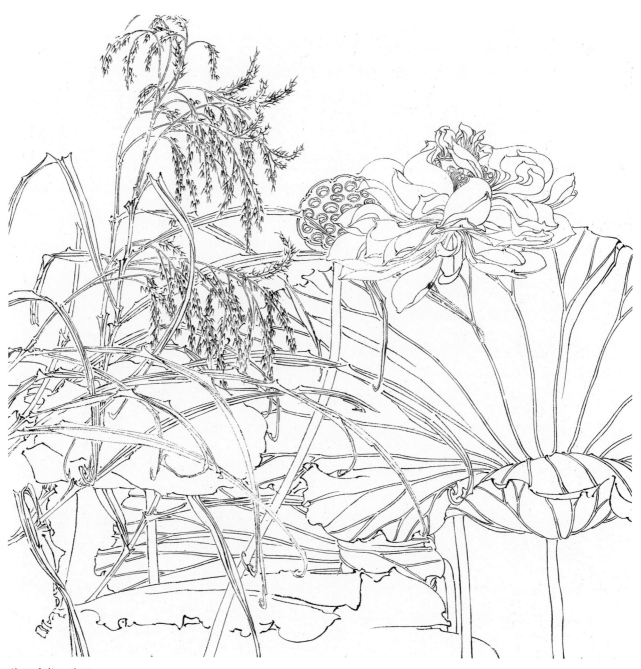

花开香散入帘风

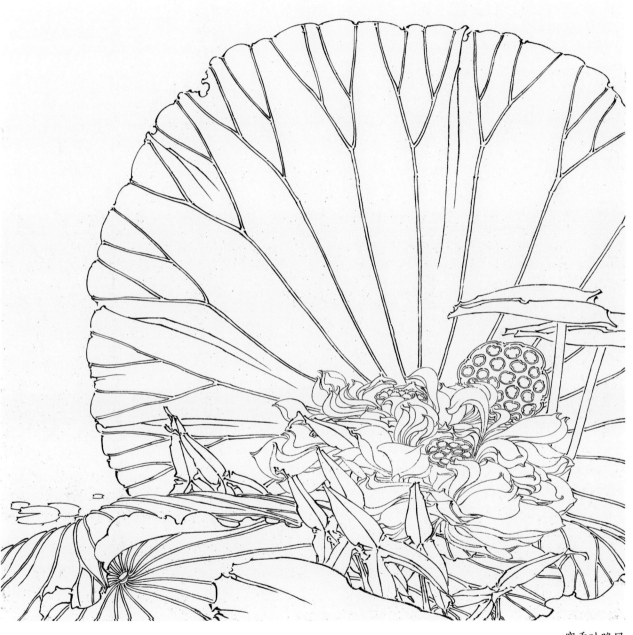

寒香映晚风

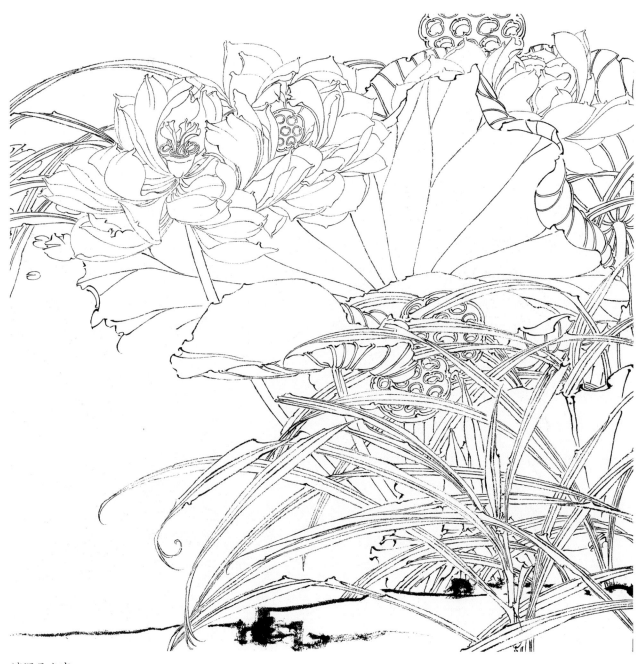

塘深月光寒

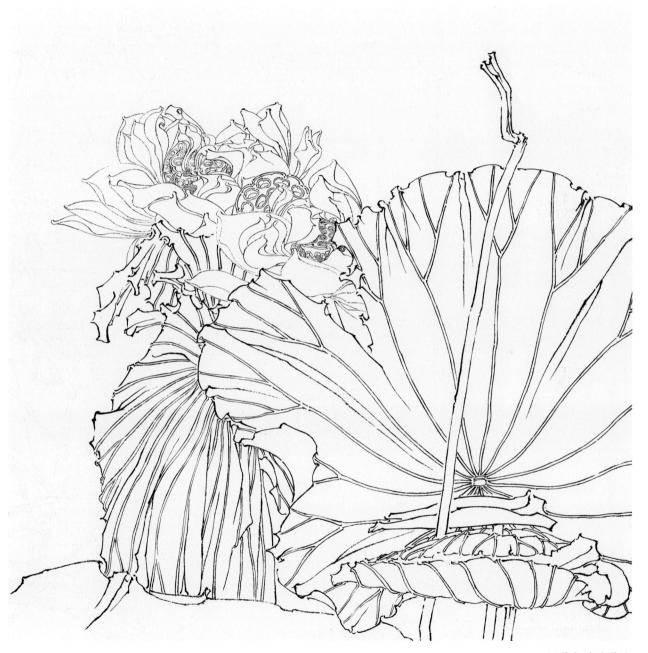

涵露如啼卧翠池

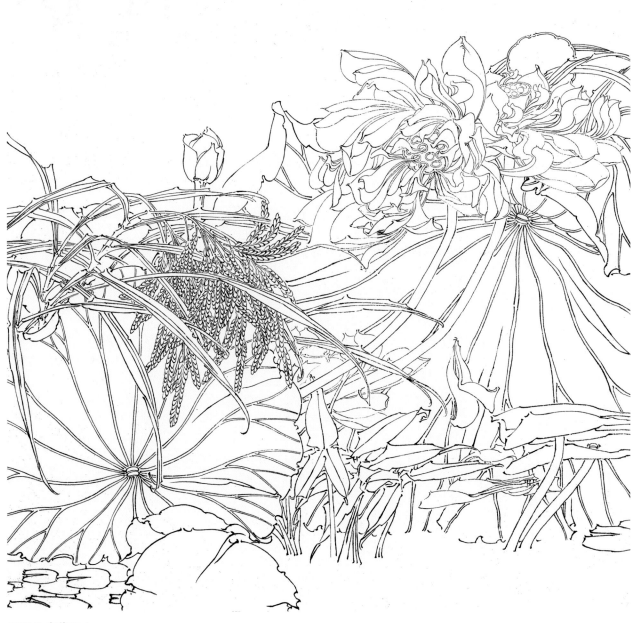

胭脂雪瘦薰沉水

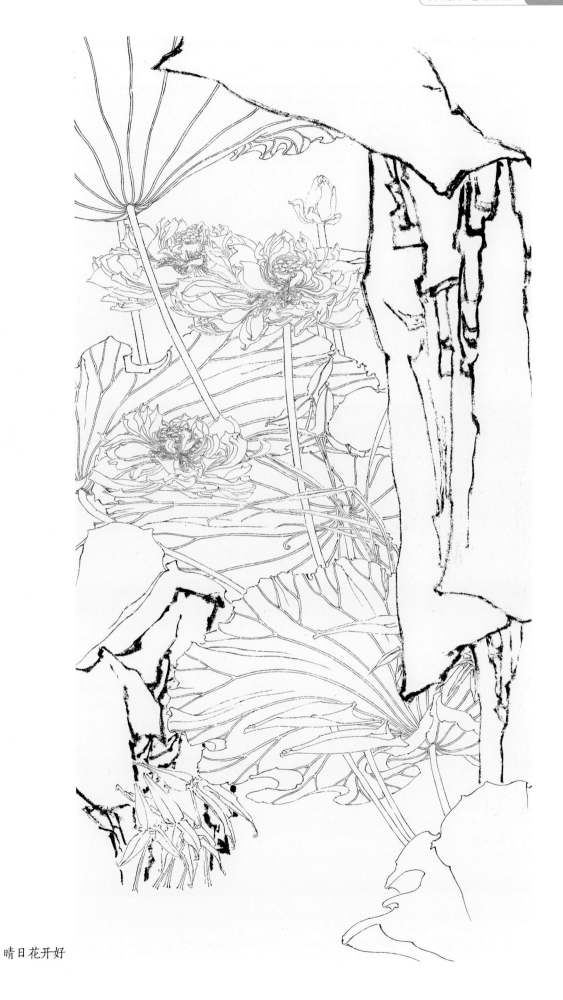

晴日花开好

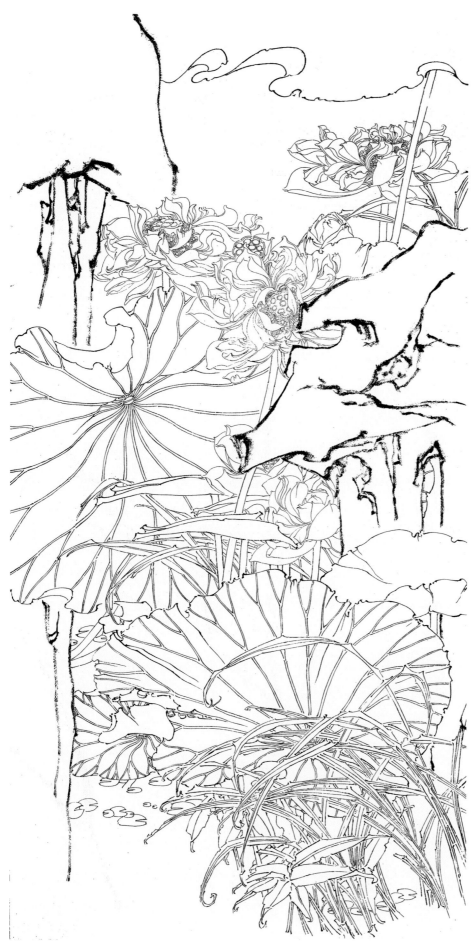

娇容映清塘

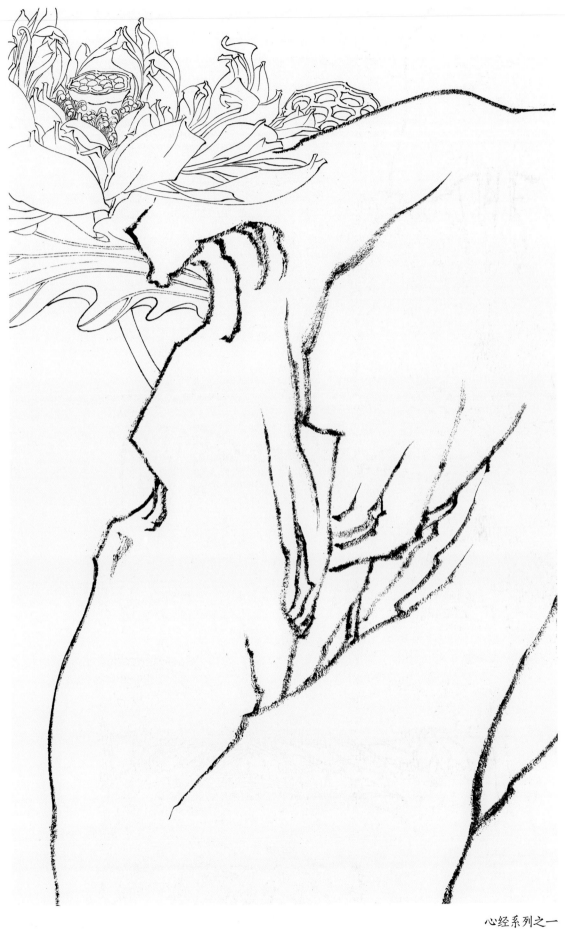

心经系列之一

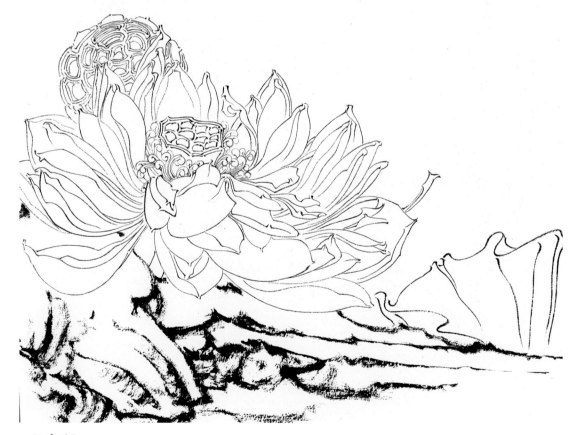

心经系列之二

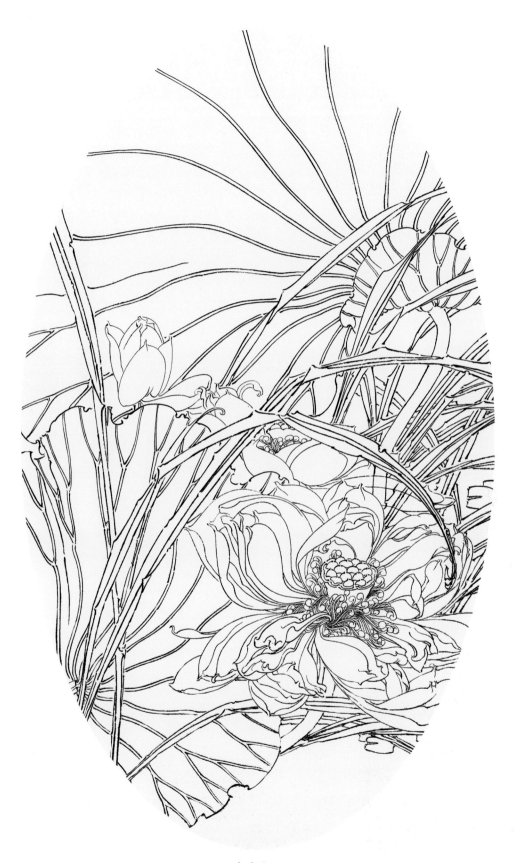

清塘曲之一

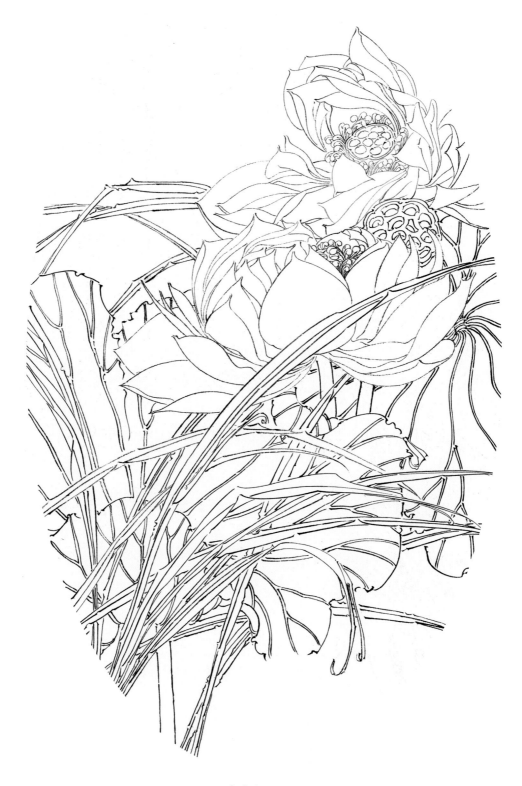

清塘曲之二

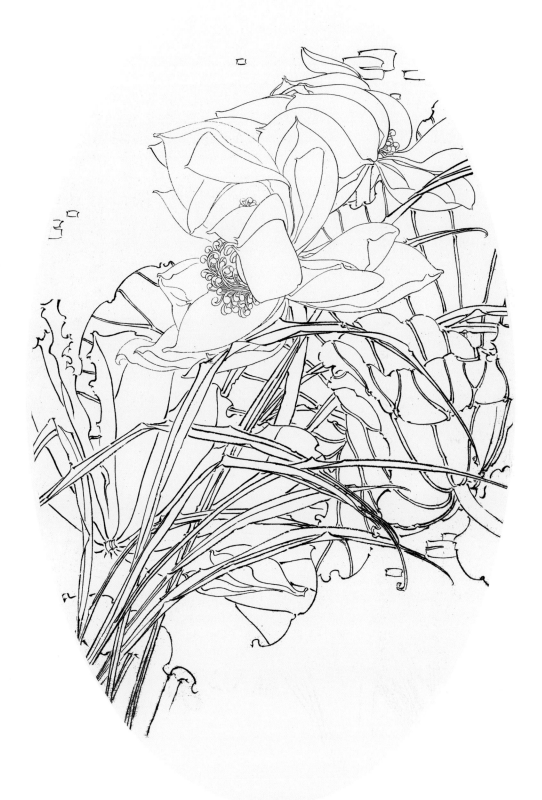

清塘曲之三

清塘曲之四

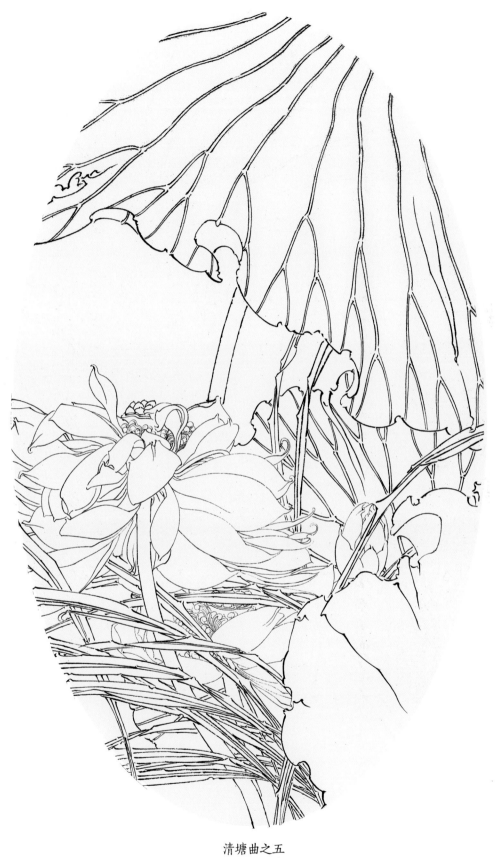

清塘曲之五

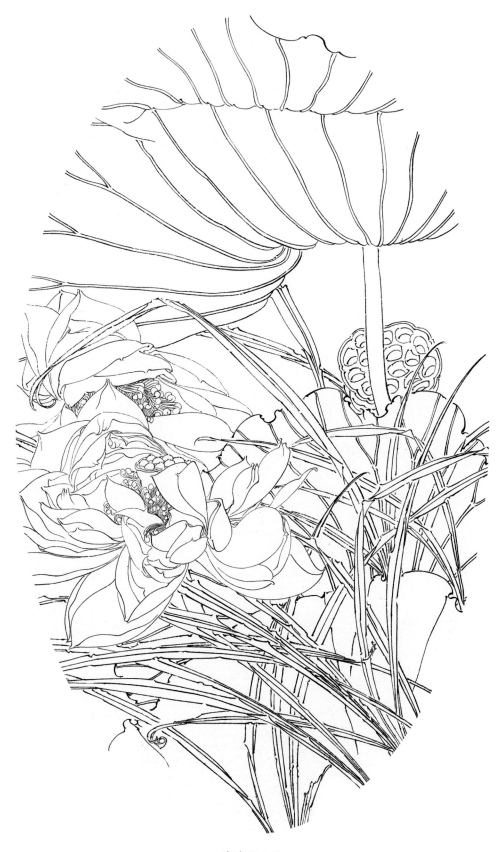

清塘曲之六

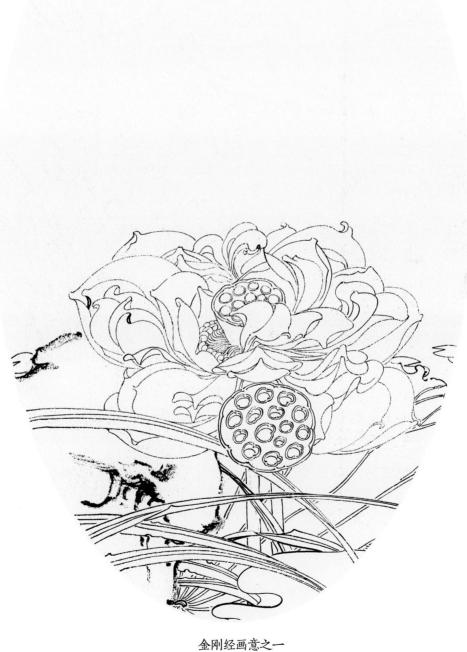

金刚经画意之一

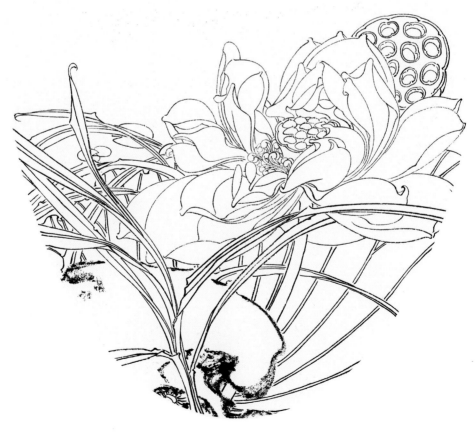

金刚经画意之二